운곡 김동연 서예여정반세기 서체시리즈

Ⅰ 궁체정자　Ⅱ 궁체흘림　Ⅲ 고체　Ⅳ 서간체

겨레글 2350자

궁체정자

운곡 김동연

❀ (주)이화문화출판사

청출어람을 기대하며

-겨레글 2350자 발간에 부쳐

인류 문명사에 가장 위대한 영향을 준 것은 언어와 문자로 대량 소통을 가능케 한 금속활자와 컴퓨터의 발명입니다. 금속활자를 통한 인쇄술의 진보가 근대문명을 이끌어 온 횃불이었다면, 컴퓨터의 발명과 보급은 현대문명을 눈부시게 한 찬란한 빛이었습니다.

세종대왕이 창제한 훈민정음은 유네스코가 세계기록문화유산으로 이미 인정한 터일 뿐 아니라, 세계 여러 문자 중 으뜸글임을 언어의 석학들이 상찬하고 있습니다. 현재 세계에서 가장 오래 된 금속활자로써 '직지'를 탄생시킨 우리 민족은 오늘날 정보통신의 최대 강국의 반열에 올라 있습니다.

문자의 상용화와 더불어 우리 동양에는 문방사우의 문화가 있습니다. 동방 삼국에서는 일찍이 서예(한국), 서법(중국), 서도(일본)라 칭하는 문자 예술의 정체성을 보존하면서 발전해 왔습니다.

정부 수립 이후 대한민국 국전이 제정되었습니다. 국전 장르에 서예가 포함, 30여 년 동안 서예가의 등용문으로 괄목상대할 만한 업적을 쌓아왔습니다. 이 시기에 배출된 신진기예한 작가들에 의해서 우리 한국 서예가 높은 수준으로 발전해 왔습니다.

필자는 70년대 중반 한자 예서 작품으로 국전에 입문했습니다. 그러나 우리 글, 우리 글꼴에 매료되면서 한글 궁체에 매진, 국전을 거쳐 대한민국 미술대전을 통과하면서 국립현대미술관 초대작가로 활동했습니다.

그동안 배우고 익히기를, 한글은 一中 金忠顯 선생의 교본을 스승 삼고 필자의 감성을 담아 각고면려하면서 한편으로는 한글 고체와 서간체의 창출에 열정을

쏟았습니다. 특히 한글 고체는 한(漢)대의 예서를 두루 섭렵하면서 전서와 예서의 부드러운 원필에 끌렸습니다. 훗날 접하게 된 호태왕비의 중후하고 강건한 질감과 정형에서 우리 글 맵시의 근원을 찾고자 상당 기간을 집중해 왔습니다. 서간체는 가로쓰기에 맞춰 궁체의 반흘림에 본을 두고, 옛 간찰체의 서풍을 담아 자유분방한 여유를 드러내고자 했습니다.

글씨란 그 사람의 인성과도 유관하여 천성이 배지 않을 수 없는 듯합니다. 사람마다 개성이 있고 감성의 차별이 있기에 교본과는 다른 차원에서 새로움이 창출되리라 여길 수 있습니다.

한글 서예의 토대를 쌓고 길을 트고 열어나간 기라성같은 선배가 있음에도 불구하고 감히 부족한 글씨로 겨레글 2,350자를 세상에 내놓음은 심히 부끄러운 일입니다. 그러나 서예 인생 반세기를 살아온 과거를 더듬어 성찰함과 동시에 후학에게 작은 도움이라도 되고 싶은 소망 때문에 이 졸고를 상제하게 되었습니다. 널리 혜량하여 주시기를 바라는 한편, 보고 익히는 많은 후학들이 청출어람을 이뤄 주시기 바라면서 '책 내는 변명'으로 삼고자 합니다.

이 책이 나오기까지 서제의 문장을 주신 홍강리 시인, 편집에 온 정성 쏟아주신 원일재 실장, 흔쾌히 출판을 허락해 주신 이홍연 이화문화출판사 회장님께 감사드립니다.

2019. 5. 5

잠토정사에서 운곡 김 동 연

3

일러두기 I

○ 제시해 놓은 점, 획, 글자와 문장에 이르기까지 모두 본문글자 2350자 내에서 따 온 것임을 밝힌다.

○ 궁체의 정자 흘림은 한자의 해서나 행서와 같아서 반드시 정자를 익히고 흘림과 서간체를 익힘이 좋겠다.

○ 상용 우리 글자를 다 수록하여 낱글자의 결구를 구궁선격에 맞춰 이해 할 수 있도록 하였다.

○ 전체 흐름의 통일성을 주기 위해 단 시간에 썼음을 일러둔다.

○ 중봉에 필선을 표현하여 필획의 운필법에 이해를 돕고자 했다.

○ 특히 고체는 훈민정음의 기본 획에 기초를 두고 선의 변화를 추구했다.

○ 고체는 기본 획과 선을 정형에 맞춰 썼으나 한 획 내에서의 비백을 달리함으로써 각기 다른 질감을 갖으려 노력하였다.

○ 고체를 습득하기 위해서는 한자의 전서나 예서의 필법을 익히고 특히 호태왕비의 필법을 응용하여 육중함과 부드럽고 소박함에 필선을 중시 여김도 큰 보탬이 되리라 생각한다.

○ 투명 구궁지는 임서하는데 도움을 주기위해 제작하였으므로 법첩에 올려놓고 구궁지에 도형을 그리듯이 충분한 활용을 권장한다.

○ 본서의 원본은 가로 9cm 세로 9cm크기의 글자를 47% 축소시켜 수록함을 참고 바란다.

○ 원작을 쓴 붓의 크기를 참고로 수록하였다.

○ 쓰고자하는 문장을 2350자 원문에서 집자하여 자간과 줄 간격을 적절히 배열하면 독학자라도 누구나 쉽게 좋은 작품을 쓸 수 있습니다.

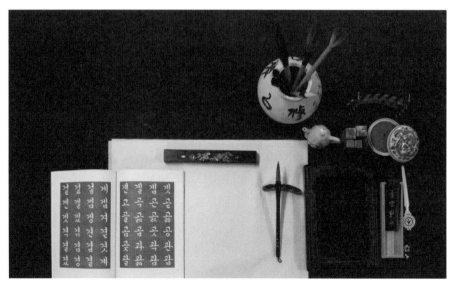

■**문방사우 등 :** 붓, 먹 , 벼루, 종이, 인장, 인주, 문진, 붓통, 필상, 지칼, 법첩

■본서의 사용 붓
- 호재질 : 양털
- 필관굵기 : 지름 1.5cm
- 호길이 : 5.5cm

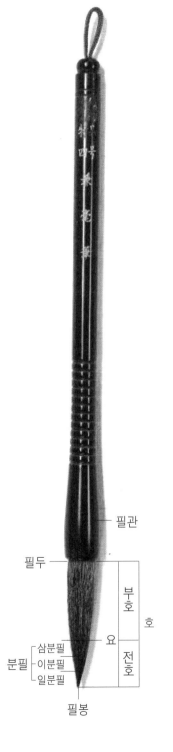

필관

필두

부호

호

요

전호

삼분필
분필 ─ 이분필
일분필

필봉

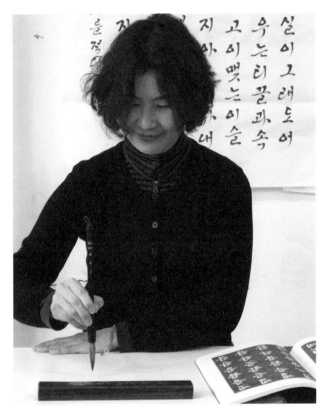

■기본자세

■쌍구법
모지와 식지 및
중지로 필관을 잡는다.

■단구법
모지와 식지로만
필관을 잡는다.

「집필」
○ 필관을 잡는 위치는 글자의 크기와 서체에 따라 각기 편리하게 잡는다.
 상단(큰 글씨, 흘림) 하단(작은 글씨, 정자)
○ 집필은 오지제착 하고 제력 하여 엄지를 꺾어 손가락을 모아 용안, 호구가
 되도록 손끝에 힘을 주어(指實) 잡고 시선은 붓 끝을 주시한다.

「완법」
○ 운완에는 침완, 제완, 현완법으로 구분되나 소자는 침완법을 사용하나 중자나
 대자를 쓸 때는 현완법으로 팔을 들어 지면과 평행이 되도록 하고 관절과
 팔을 움직여 써야만 힘찬 글씨를 쓸 수 있으므로 가급적 회완법으로 습관 되길
 권장한다.

「자세」
○ 법첩은 왼쪽에 놓고 왼손으로 종이를 누르고 벼루는 오른쪽에 연지가 위쪽
 으로 향한다.
○ 의자에 앉은 자세에서 책상과 10cm 거리를 두고 머리를 약간 숙여 자연스럽게
 편한 자세를 계속 유지할 수 있도록 한다.
○ 두발을 모아 어느 한 발을 15cm 정도 앞으로 내 놓아 마치 달리기의 준비
 자세와 같게 한다.
○ 붓을 다 풀어 먹물은 호 전체에 묻혀 쓰되 전(前)호 만을 사용한다.

차 례

7

민병산문학비

점과 선, 그리고 획까지

모든 글자는 점에서 선으로, 선에서 획으로
획과 획을 더하면 하나의 글자가 완성됩니다.
글자와 글자를 합하여 하나의 문장이 되기에
기본의 점획들은 입체적 중봉의
선에서 이뤄져야 하므로
붓을 세워 중봉의 선(만호제착)을
자유롭게 충분히 연습한 후
한 획 한 획을 완벽하게 익힙시다.
튼튼한 기초위에 아름다운 집을 짓기 위해서는
좋은 재목으로 다듬고 깎듯이….

▲ 기본 획을 구궁형식에 맞춰 한 획 속에 직선과 곡선, 선과 획의 각도를 이해하고
중봉을 중심으로 좌우측 모양을 관찰할 수 있습니다.

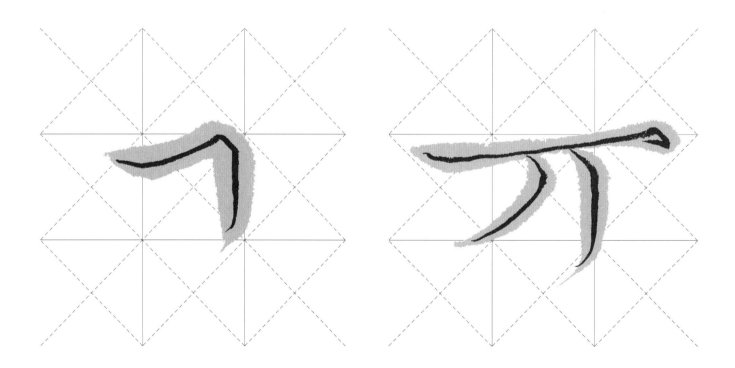

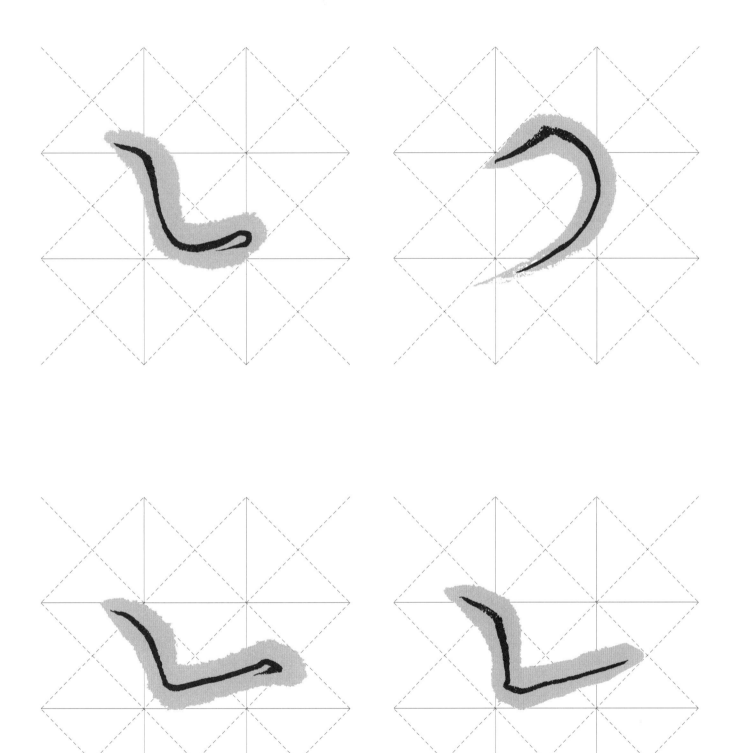

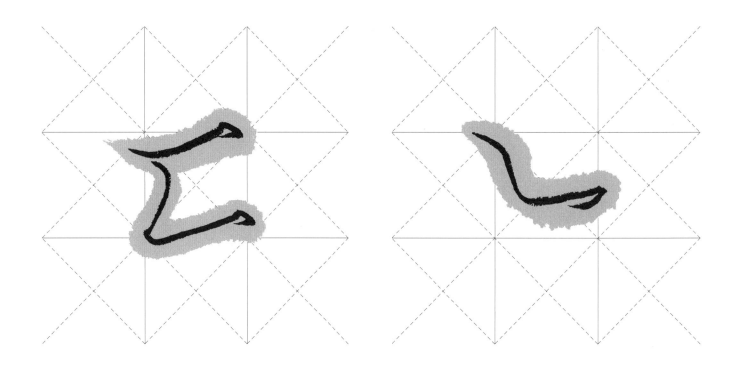

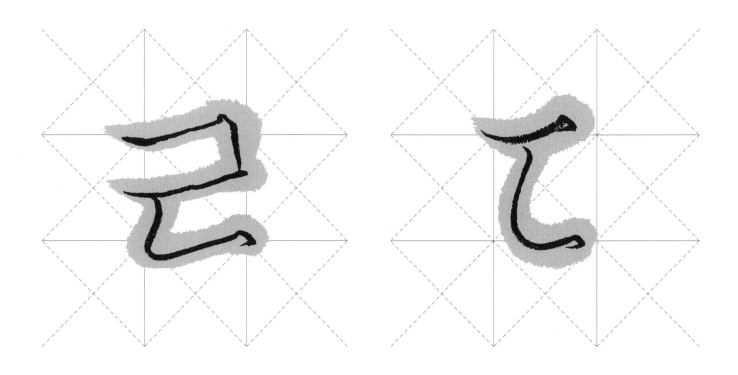

▲기본 획을 충분히 연습하고 자획의 쓰임 부분을 익힐 수 있습니다.

ㅏㅑㅣ	ㅗㅛㅘ 받침은 긋기보다 내림이 짧게	
받침	ㅜㅠㅡㅝ	
ㅗㅛㅜㅠㅡ	ㅗㅛㅜㅠㅡ	
ㅓㅕ	ㅓㅕ	ㅏㅑㅓㅕㅣ

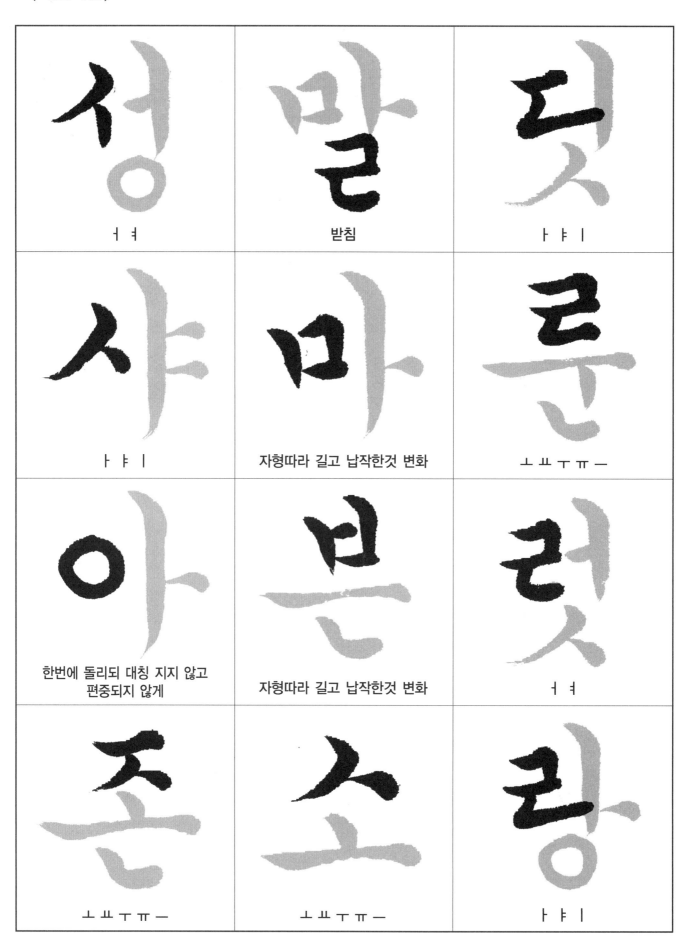

ㅓㅕ	받침	ㅑㅕㅣ
ㅏㅕㅣ	자형따라 길고 납작한것 변화	ㅗㅛㅜㅠㅡ
한번에 돌리되 대칭 지지 않고 편중되지 않게	자형따라 길고 납작한것 변화	ㅓㅕ
ㅗㅛㅜㅠㅡ	ㅗㅛㅜㅠㅡ	ㅑㅕㅣ

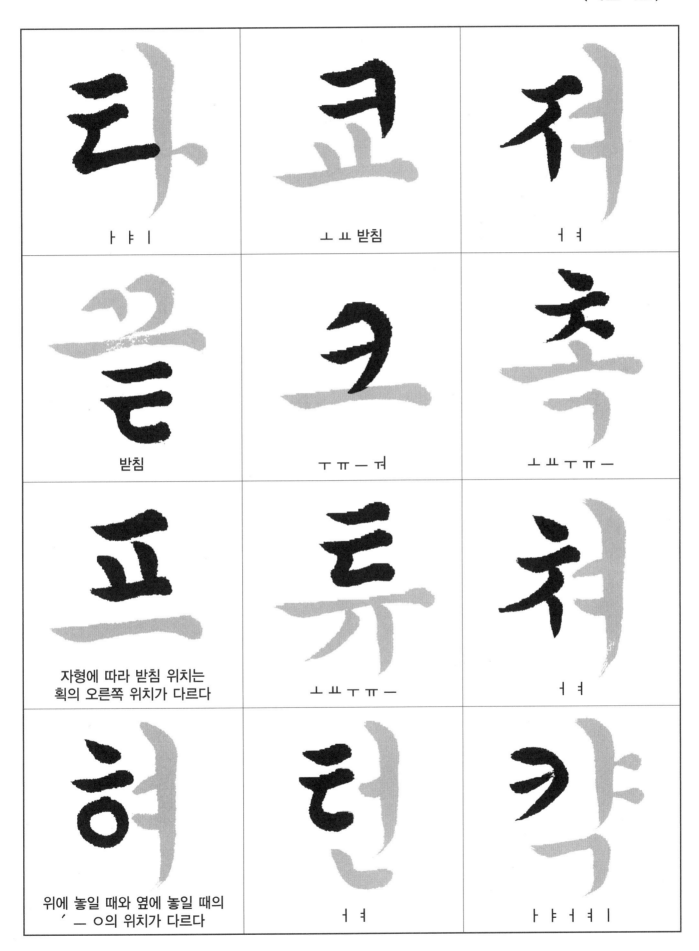

타	코	쳐
ㅏ ㅑ ㅣ	ㅗ ㅛ 받침	ㅓ ㅕ
글	ㅋ	축
받침	ㅜ ㅠ ㅡ ㅕ	ㅗ ㅛ ㅜ ㅠ ㅡ
표	튜	처
자형에 따라 받침 위치는 획의 오른쪽 위치가 다르다	ㅗ ㅛ ㅜ ㅠ	ㅓ ㅕ
형	턴	캭
위에 놓일 때와 옆에 놓일 때의 ' ㅡ ㅇ의 위치가 다르다	ㅓ ㅕ	ㅏ ㅑ ㅓ ㅕ ㅣ

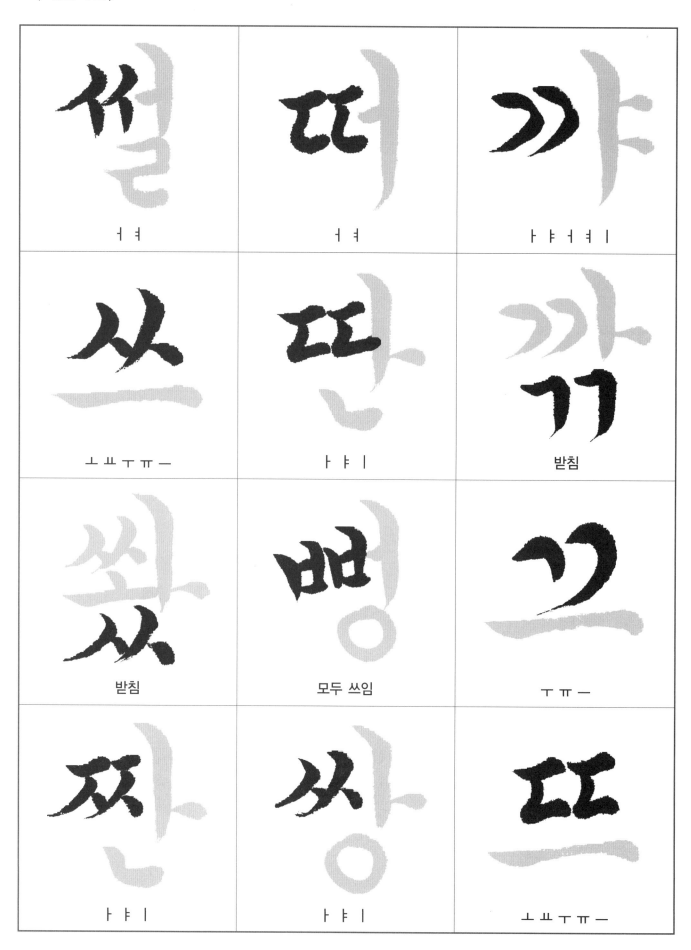

ㅓㅕ

ㅓㅕ

ㅏㅑㅓㅕㅣ

ㅗㅛㅜㅠㅡ

ㅏㅑㅣ

받침

받침

모두 쓰임

ㅜㅠㅡ

ㅏㅑㅣ

ㅏㅑㅣ

ㅗㅛㅜㅠ

곬 받침	앟 받침	쩌 ㅓㅕ
핧 받침	읽 받침	쪼 ㅗㅛㅜㅠㅡ
욮 받침	삶 받침	삯 받침
싱 받침	앲 받침	엇 받침

서원향약비

관찰의 도우미

아무리 좋은 재질과 재목을 가졌다하여도
아름다운 집을 짓기 위해서는
균형이 맞아야 합니다.
균형미는 조화입니다.
조화는 마음을 편안하게 하면서 안정감을 줍니다.
길고 짧고, 넓고 좁고, 굵고 가늘고,
이 모든 것들은 절대성 보다는 상대성이 더 크지요.
검정과 흰색의 조화 속에서
이 모든 것들이 우리의 눈을 속이고 있습니다.
세심한 관찰력으로 착시현상에 유혹 당하지 않는
역지사지의 입장도 필요합니다.
아름다움이 조화롭지 못하면
더 예쁜 글자들을 낳을 수 없기 때문입니다.
이들의 도우미가 바로 구궁지입니다.

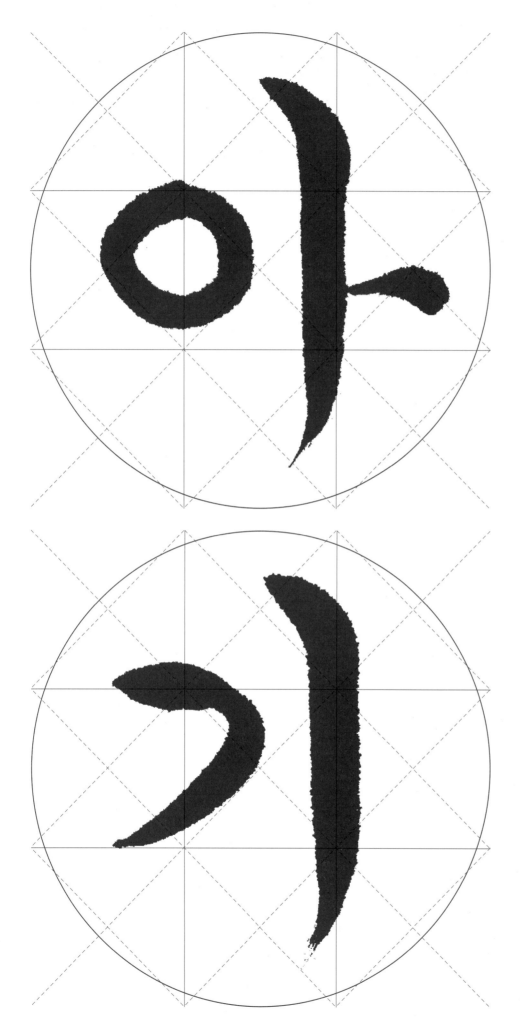

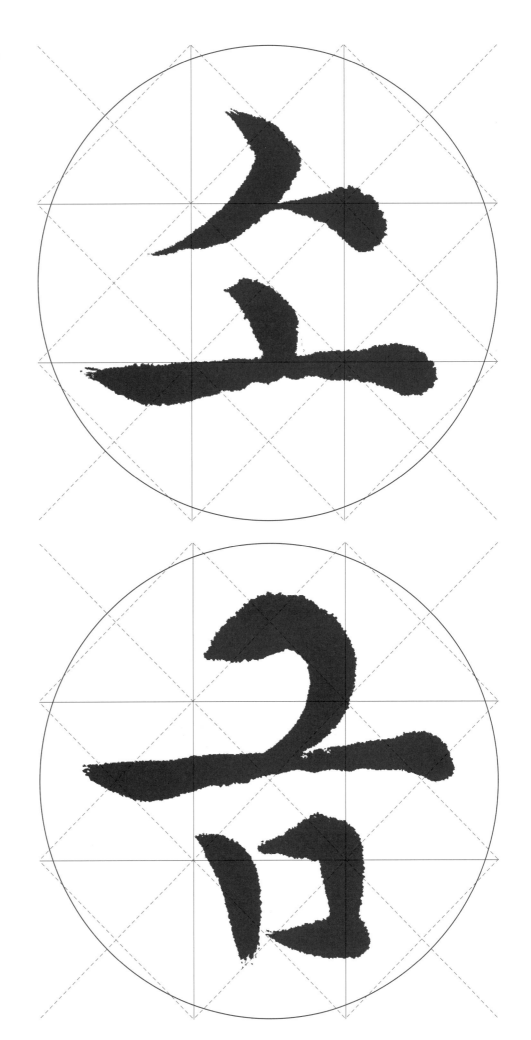

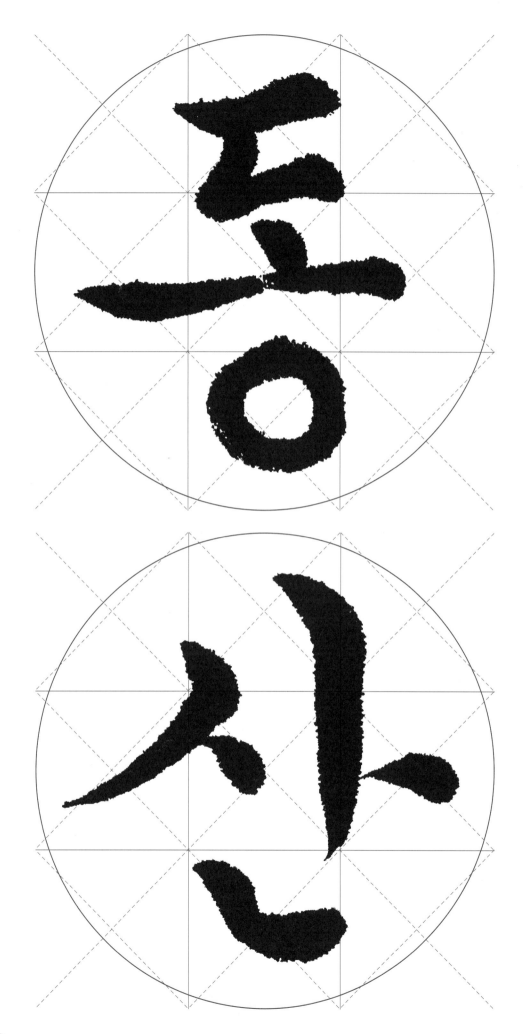

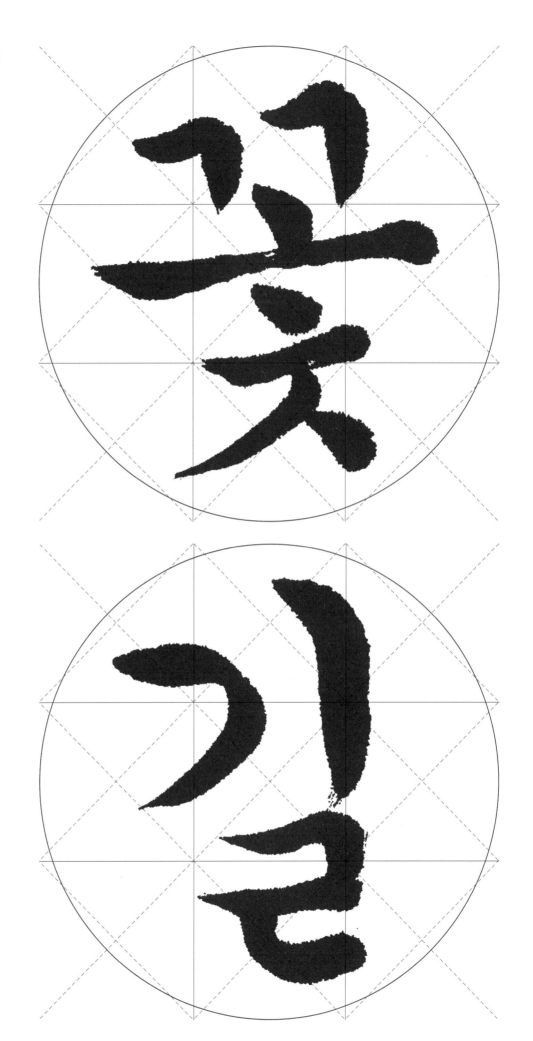

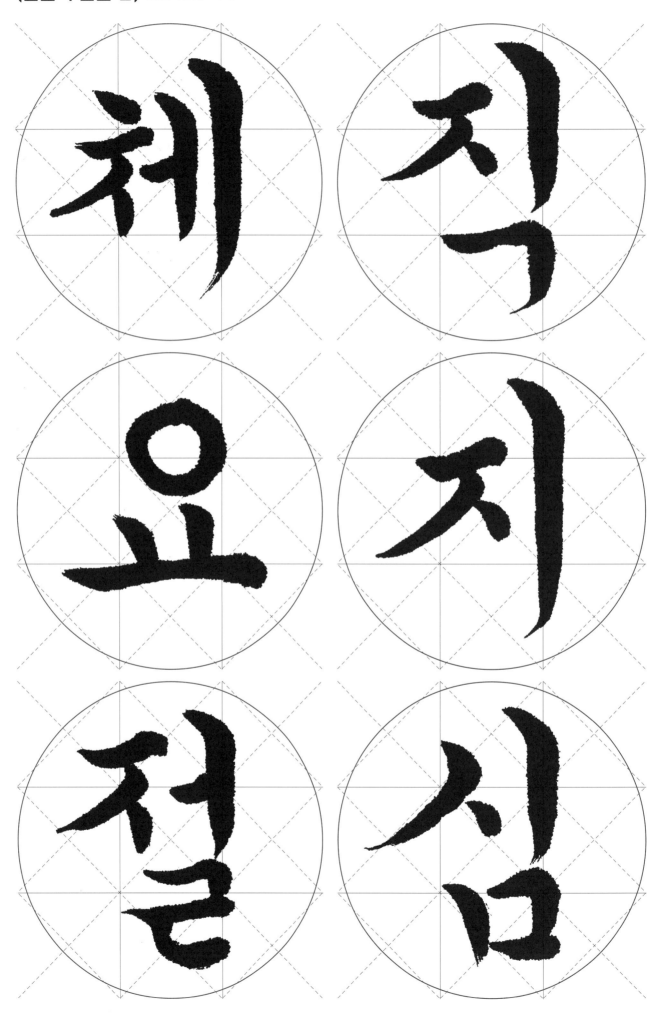

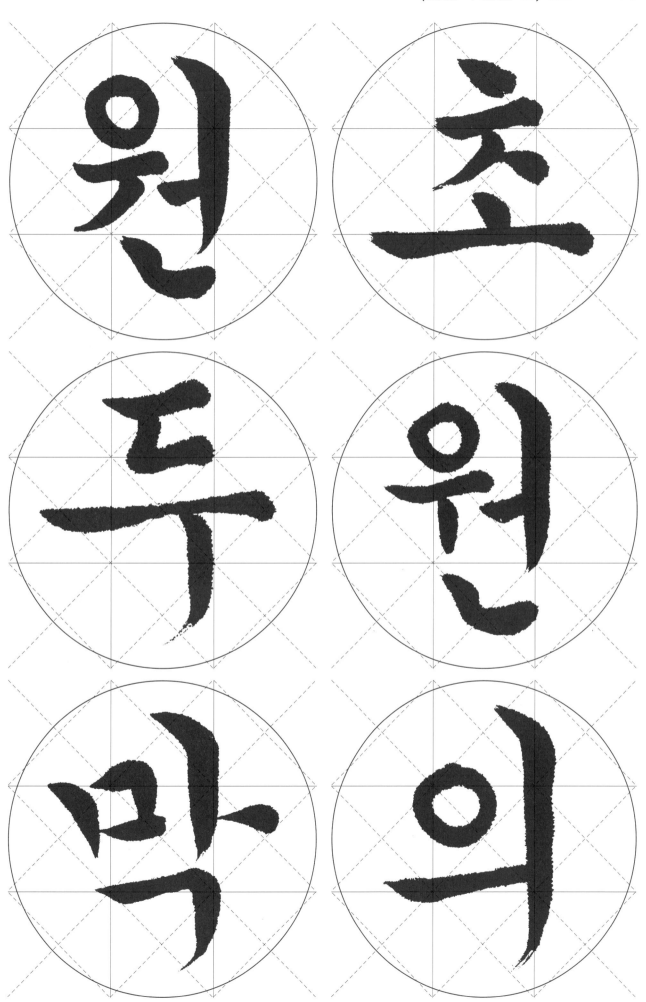

인산남궁윤선생송덕비

궁체정자

영원한 성찰

선택한 내용을 배려와 양보의 미덕으로
자간을 배열하고,
작품 속에 시냇물이 흐르듯 한
리듬이 살아 있어야 합니다.
마음속 지필묵에 묻어있어야 함으로
글씨가 가는 과정은 고난과 형극의
길이므로 초심을 잃지 않고 목표한
지점에 욕심 없이 도달해야 합니다.

가을이 떠난 자
리에 풍요만남
게하고 모든걸
가득비워두자

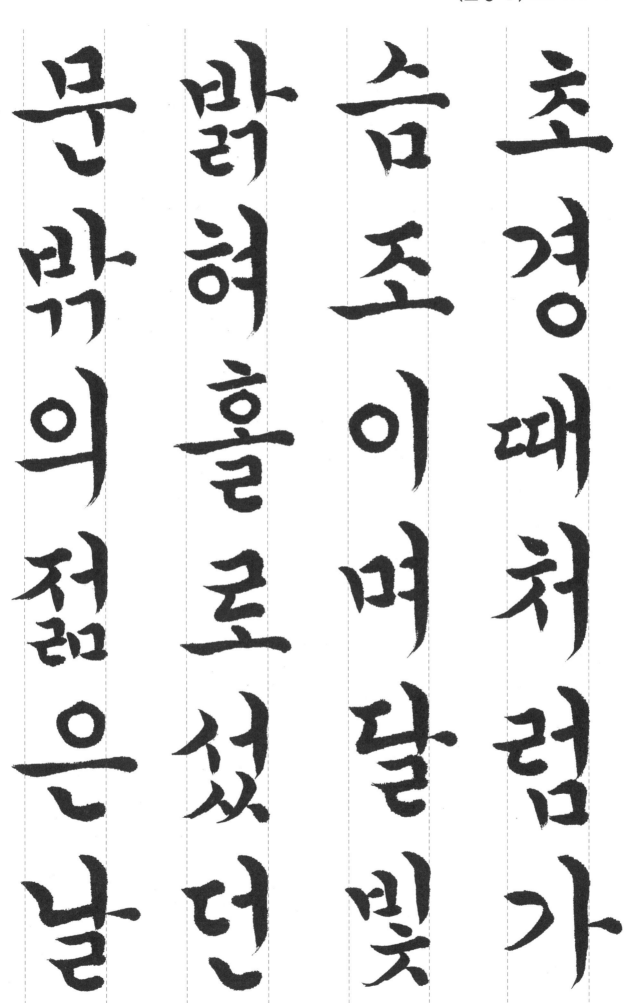

초경 때처럼가

슴조이며달빛

밝혀 홀로섰던

문밖의젊은날

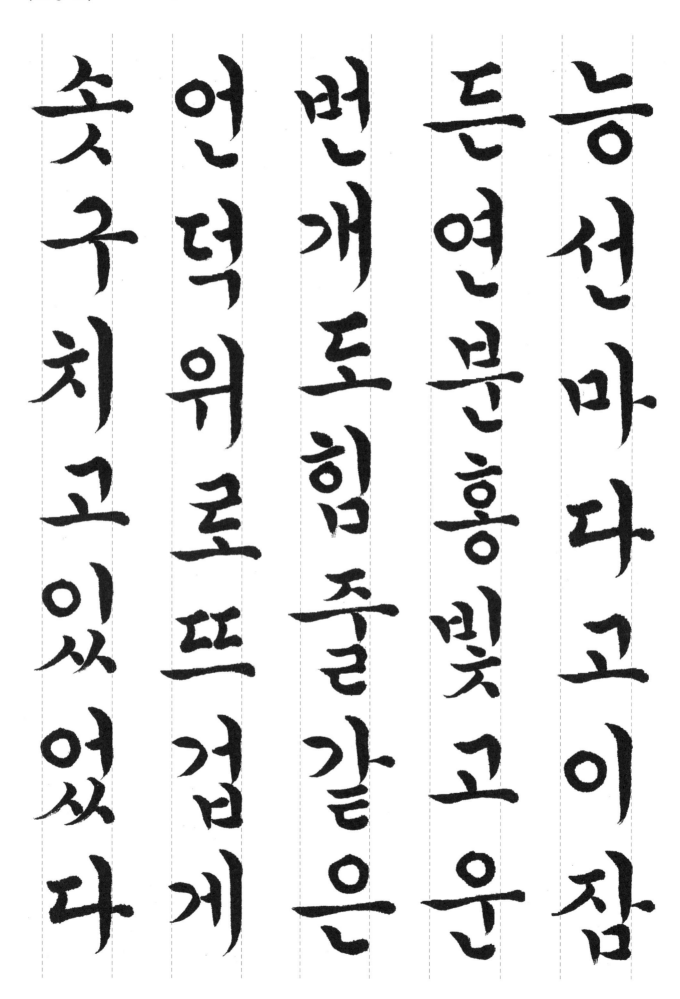

능선마다 이 잠
든 연분홍빛고운
번개도 힘줄 같은
언덕 위로 뜨겁게
솟구치고 있었다

꽃이 피고 새가 우는 숲 속에서는 사시사철 지혜로운 바람이 선량하게 불어오고 있었다

문자의 목수들이 안
팎에 붐비는 이 땅에
따정한 눈빛들이 모
여 그윽한 묵향이
물지 않는 정원을 가
꿔 후세에 유전하리

바람은 내 귀에 속삭

이며 한 자욱도 섰지

마라 웃자락을 흔들

고 종달이 울타리 너

며 아가씨 같이 구름

뒤에서 반갑다 웃네

아사녀의부끄러운기다림도
발해국의실패와전봉준의노
여움도오히려새살로돋는힘
으로빗방울바다에스미듯이
다시먼길오르게하여땅속가
라앉은뿌리들의고요와고향
뒷동산만남겨놓고떠난빈들
까지뜨거움으로채워주소서

봄에는산수유노랗게눈물겨운편
지를쓰고운동장에묻어둔함성보
다더우렁찬여름날의플라타너스
의여문줄기를다시한번내다보아
라그리고가을처럼가슴조일우리
의모습이이산하에가득할내일을
총명한눈으로예견해보아라

기해년이른봄날　홍길동쓰다

▶ 길잡이 노릇을 한 선은 숲 속으로 사라졌습니다. 혼자 가는 산길이 험할지라도 가야만 합니다.

알타이산맥을넘던고난의여정을부
려놓고야성이우굴거리는그믐의땅
을다스린다음모든신들의축복속에
초례청에서마주한할아버지할머니
의거룩한수줍음이아직도풀꽃향쳐
럼던져있을거기드넓은우리들의사
랑고구려의마당이우리의텃밭이다
그렇기에백두는태평양을가리키고
태백은중원을손짓하며한라는창공
을우러러겨레만년을예언하는구나

2350자 궁체정자 원문

본서의 원본은
KS X 1001에 따른 2350자를
가로 6, 세로 6cm크기의
글자를 55% 축소시켜
가로 3.3, 세로 3.3cm로
수록했습니다

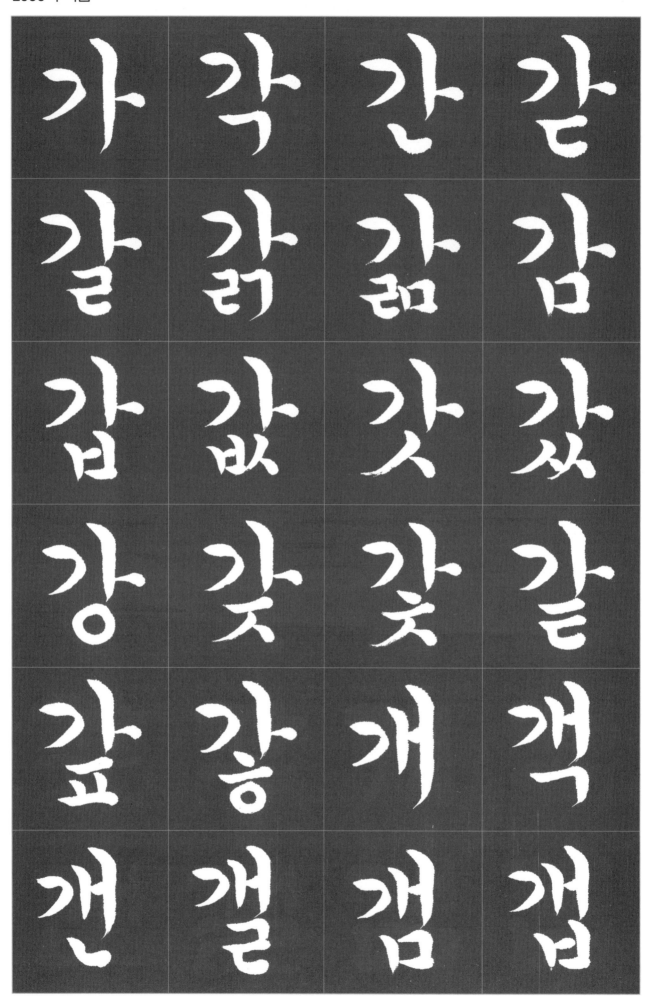

가	각	간	갇
갈	갉	갊	감
갑	값	갓	갔
강	갖	갗	같
갚	갛	개	객
갠	갤	갬	갭

▲ 본권에 첨부된 투명 구궁지를 활용하여 자형 형성에 도움을 받을 수 있습니다.

갯	갰	갱	갸
갹	갼	걀	갓
걍	걔	걘	걜
거	걱	건	걷
걸	걺	검	겁
것	겄	겅	겆

걸 겲 겷 게
겐 겔 겜 겝
겟 겠 겡 겨
격 겪 견 결
결 겸 겹 겼
겼 경 결 계

곈	곌	곕	곗
고	곡	곤	곧
골	곪	곬	곯
곰	곱	곳	공
곳	과	곽	관
괄	괆	괌	괍

괫	괭	괘	괜
괠	괩	괬	괭
괴	괵	괜	괠
괸	괸	괫	괭
교	괸	괼	굄
괏	구	극	군

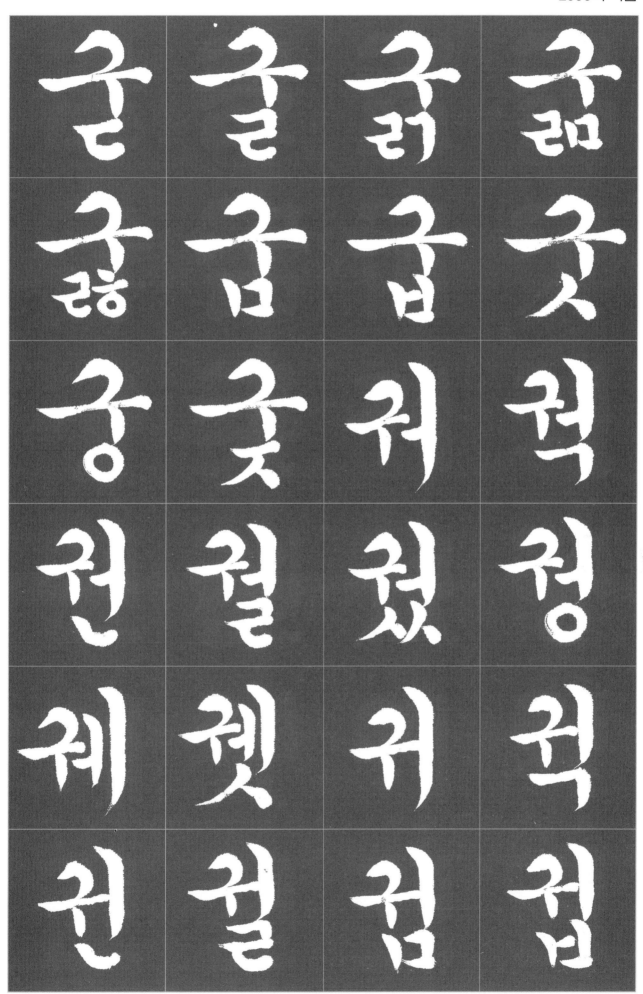

군 굴 굶 굻
굲 굼 굽 궀
궁 궂 궈 궉
권 궐 궜 궝
궤 궷 귀 귁
귄 귈 귐 귑

킹	깃	깊	까
깍	깎	깐	깔
깖	깜	깝	깟
깠	깡	깥	깨
깩	깬	깰	깸
깹	깻	깼	깽

꺄	꺅	꺌	꺼
꺽	꺾	껀	껄
껌	껍	껏	껐
껑	께	껙	껜
껨	껫	껭	껴
껸	껼	껏	껐

껼	꼐	꼬	꼭
꼰	꼲	꼴	꼼
꼽	꼿	꽁	꽂
꽃	꽈	꽉	꽐
꽜	꽝	꽤	꽥
꽹	꾀	꾄	꾈

낌	낍	낑	꼬
꾸	꾹	꾼	꿀
꿇	꿈	꿉	꿋
꿍	꿎	꿔	꿜
꿨	꿩	꿰	꿱
꿴	꿸	꿺	꿻

꿰	뀌	뀐	뀔
뀜	뀝	뀨	끄
끅	끈	끊	끌
끎	끓	끔	끕
끗	끙	끝	끼
끽	낀	낄	낌

넜 냈 넙 넙

난 낙 넹 냇

냥 낢 낟 날

널 넌 넜 넉

넘 넓 넙 넘

넝 넜 넛 넞

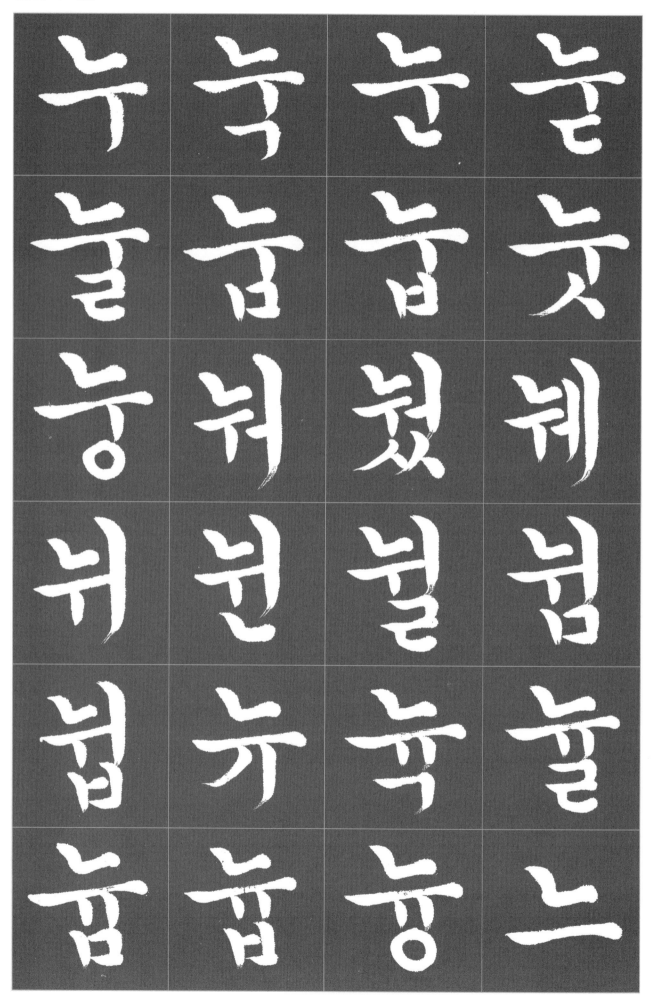

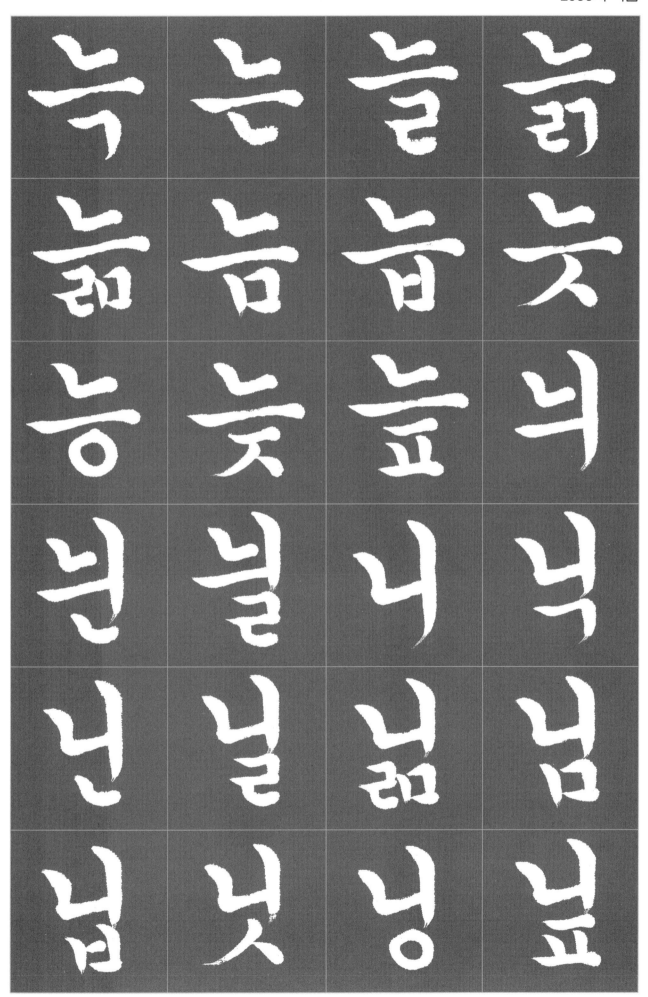

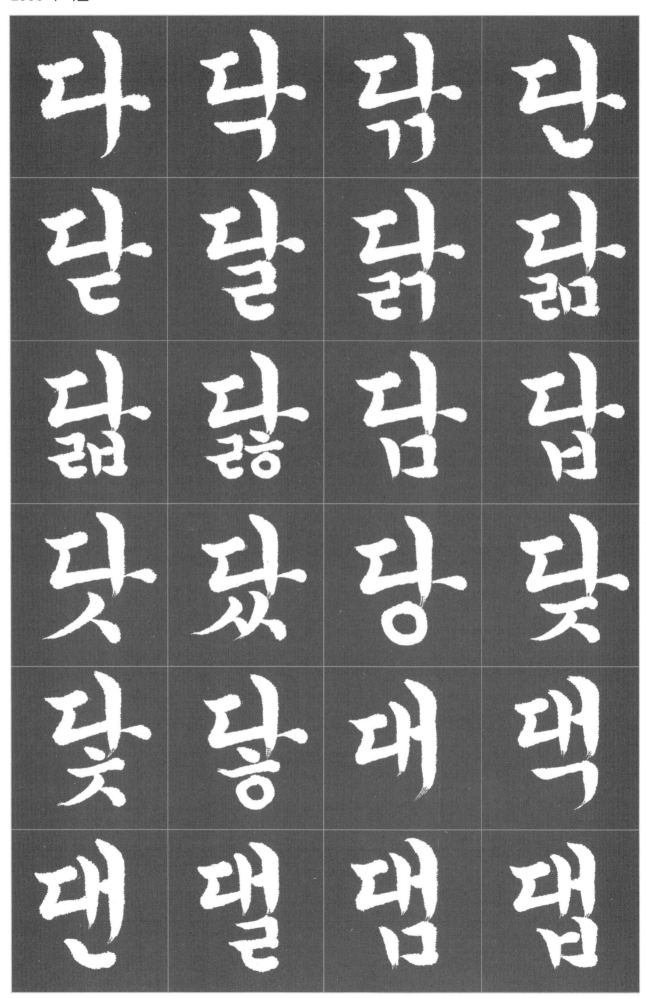

댯	댕	댔	댓
던	덖	덕	더
덞	덟	덟	덛
덩	덧	덥	덤
덱	데	덞	덧
뎝	뎀	델	덴

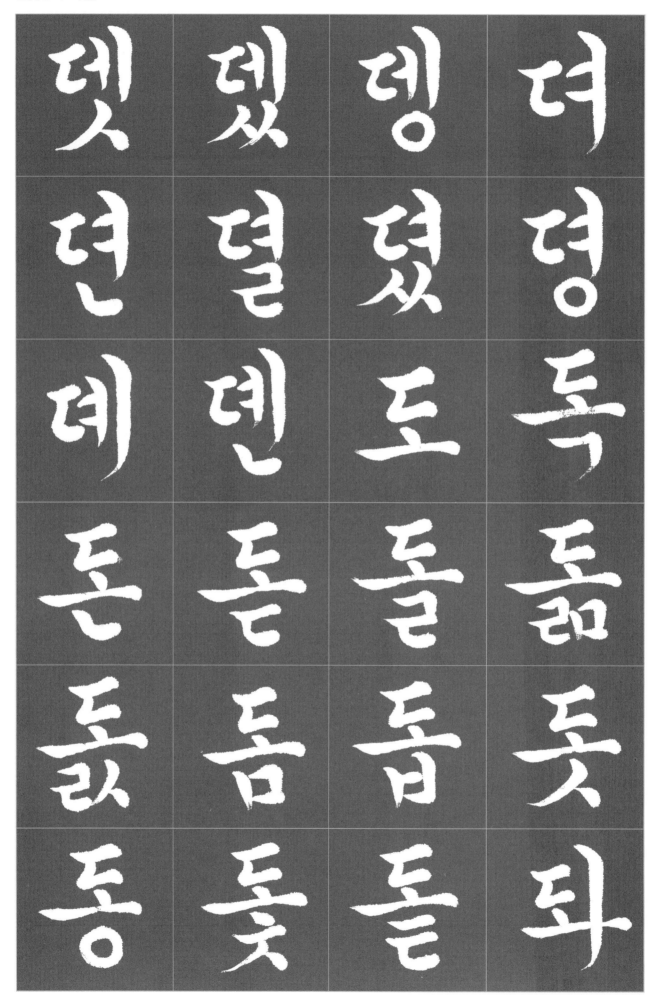

뎃	뎄	뎅	뎌
뎐	뎔	뎠	뎡
뎨	뎬	도	독
돈	돌	돐	돒
돘	돔	돕	돗
동	돛	돝	돠

됐	될	돼	됐
되	된	될	됨
됨	됫	됴	두
둑	둔	둘	둠
둡	둣	둥	뒤
뒀	뒈	뒝	뒤

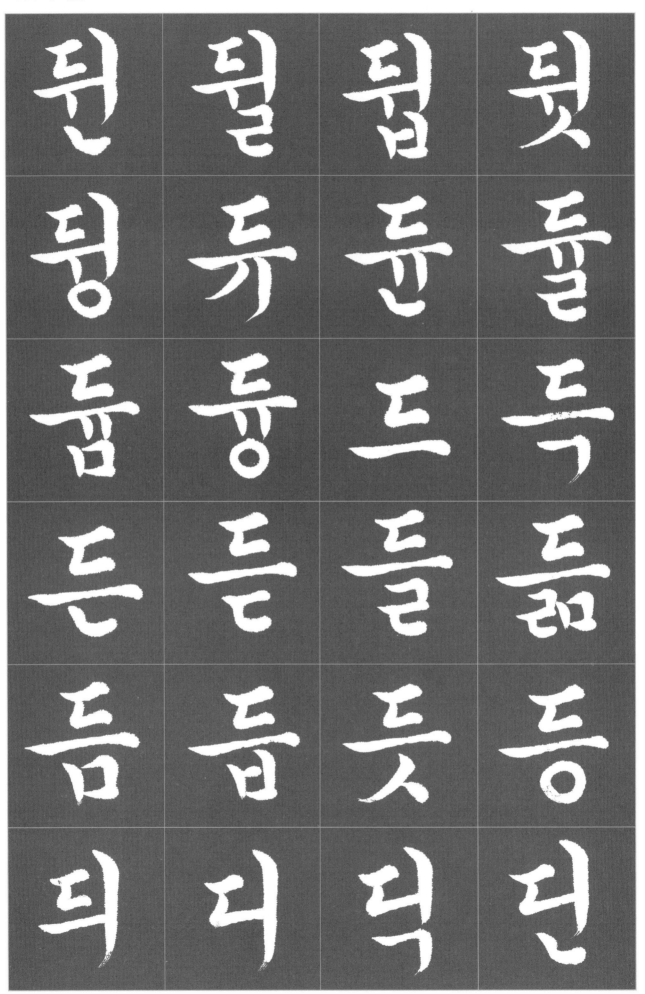

딛	딜	딤	딥
딧	딨	딩	딪
따	딱	딴	딸
땀	땁	땃	땄
땅	땋	때	땍
땐	땔	땜	땝

땟	땠	땡	떠
떡	떤	떨	떪
떫	떰	떱	떳
떴	떵	떻	떼
떽	떼	뗄	뗌
뗍	뗏	뗐	뗑

떠 떴 또 뚝
똔 뚤 똥 똬
딸 땔 뙤 뛴
뚜 뚝 뚠 뚤
뚫 뚬 뚱 뛔
뛰 뛴 뛸 뜀

뗌 떵 뜨 뜩

뜬 뜯 뜰 뜸

뜹 뜻 띄 띤

띨 띰 띱 띠

띤 띨 띔 떱

띳 띵 릭 릭

란	랄	람	랍
랏	랐	랑	랒
랖	랗	래	랙
랜	랠	램	랩
랫	랬	랭	랴
략	랸	럇	량

러 력 런 럴

럼 럽 럿 렀

렁 렴 레 렉

렌 렐 렘 렙

렛 렝 려 력

련 렬 렴 렵

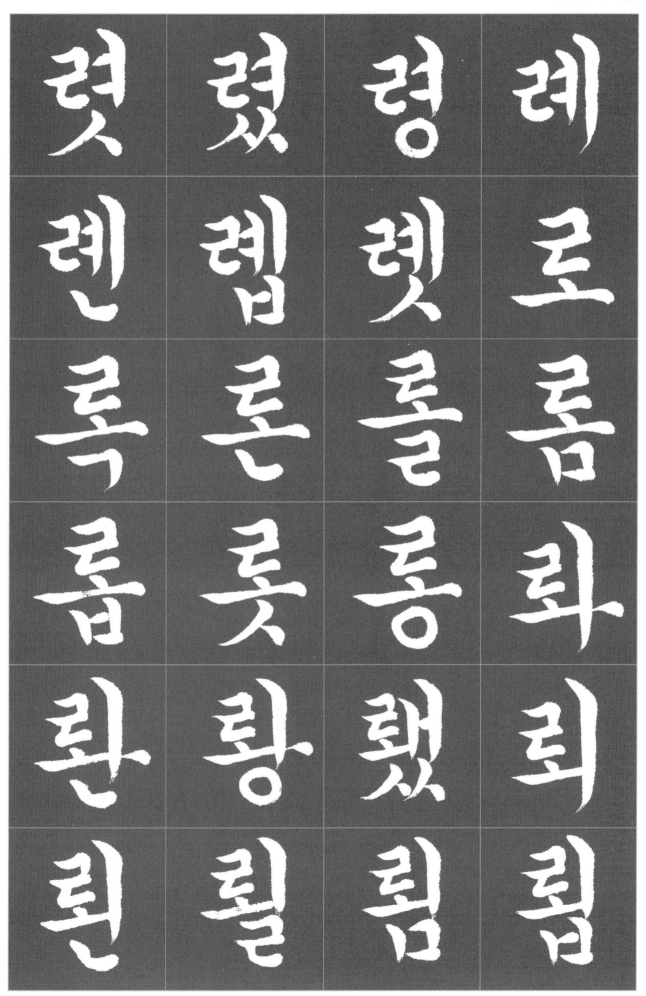

렷 렸 령 레
렌 렙 렛 로
록 론 롤 롬
룸 롯 롱 롸
뢴 룅 뢨 뢰
뢴 룁 뢤 룀

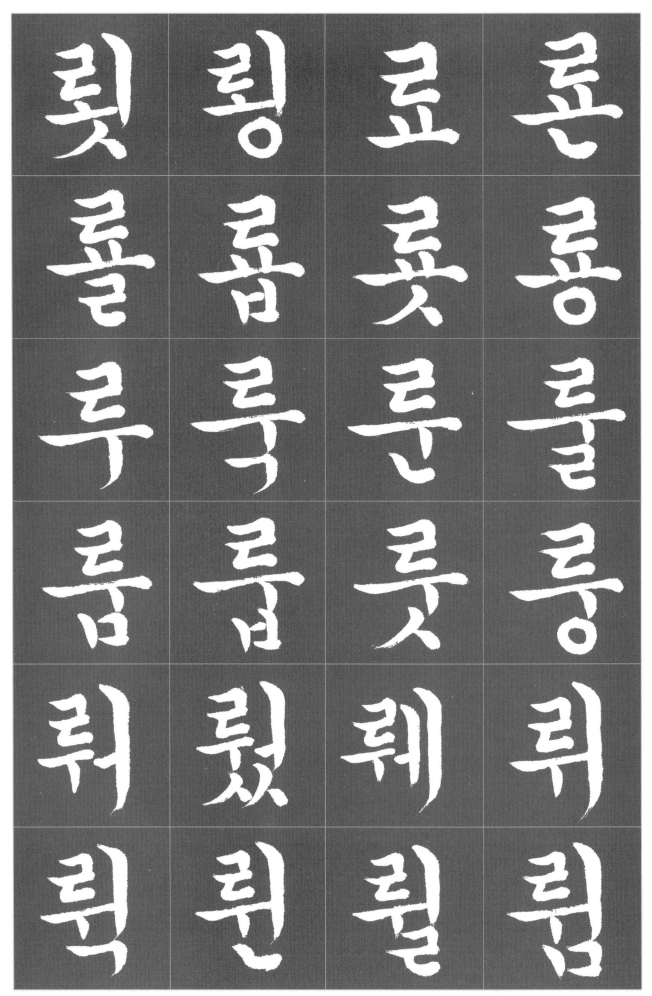

뢧	룅	류	룤
룐	룰	룝	룝
룻	룽	르	륵
른	룔	름	를
륫	룡	릇	른
료	릐	릭	린

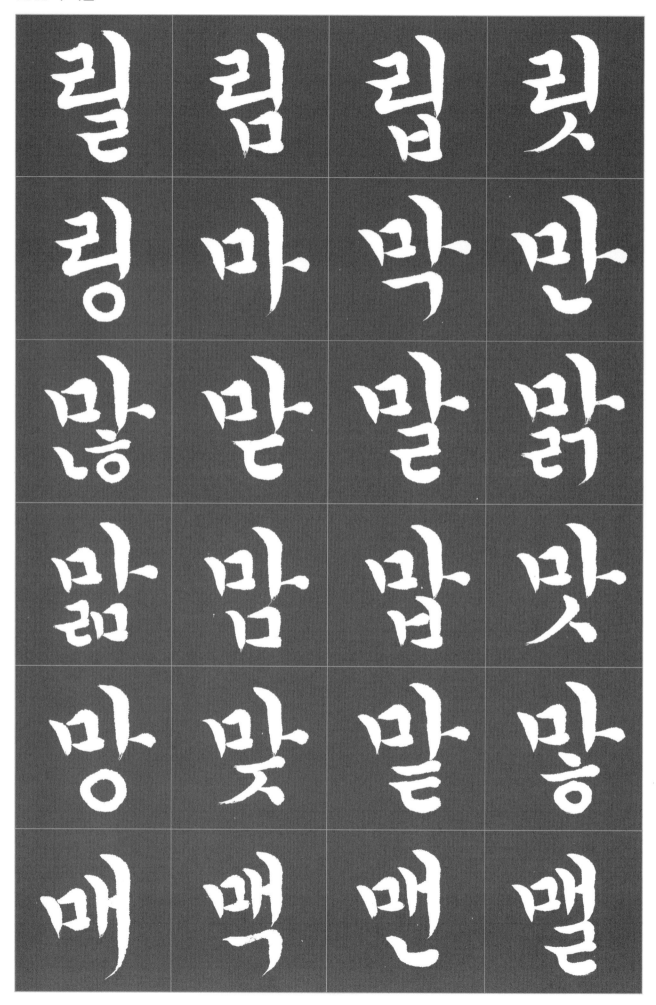

릴 림 립 릿
링 마 막 만
많 맏 말 맑
맒 맘 맙 맛
망 맞 맡 맣
매 맥 맨 맬

82

맵 맵 맷 맸

맹 맷 먀 막

맡 망 머 먹

면 멀 멻 멈

멉 멋 멍 멋

멍 메 멱 멘

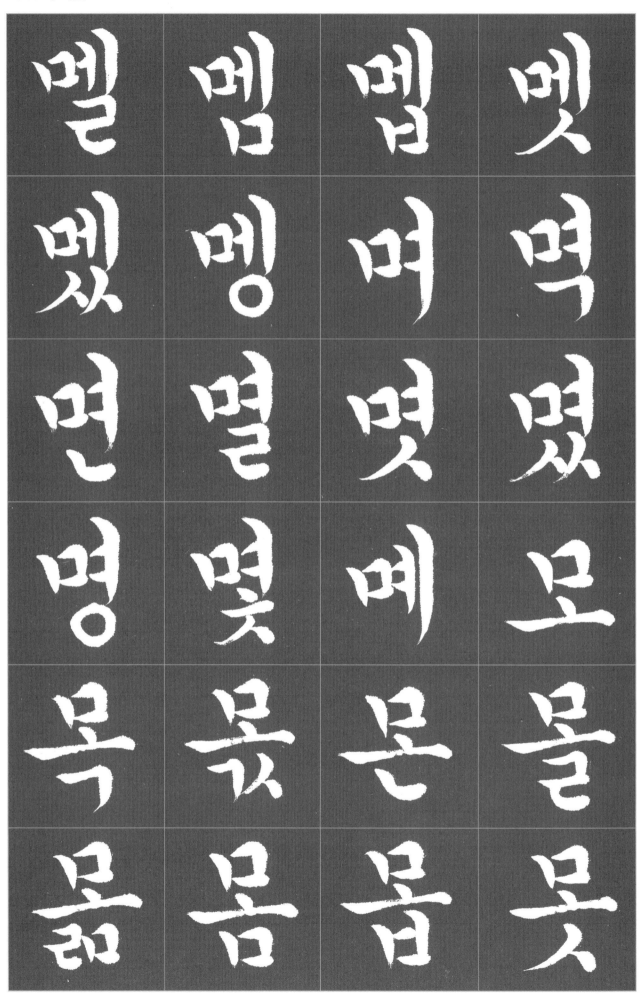

멜	멥	멥	멧
멨	멩	며	먹
면	멸	멋	몄
명	몇	메	모
목	못	몬	몰
몲	몸	몹	못

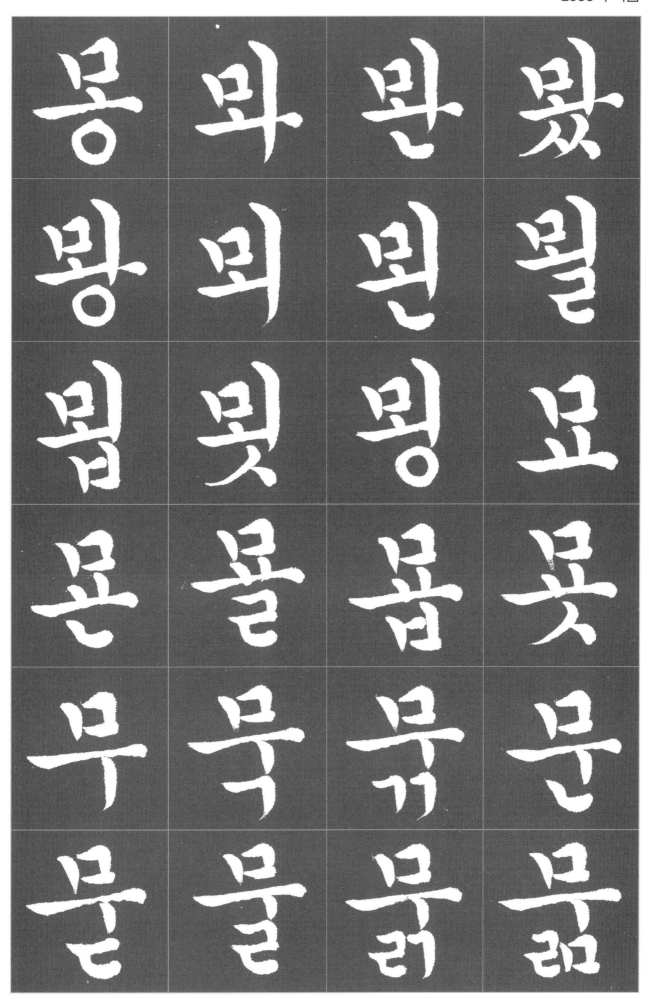

몽 뫄 뱐 뫘
뱅 뫼 뮌 뮐
뱜 뮷 뮁 묘
묜 뫝 뫔 못
무 묵 묶 문
뭄 뭍 뭐 뭚

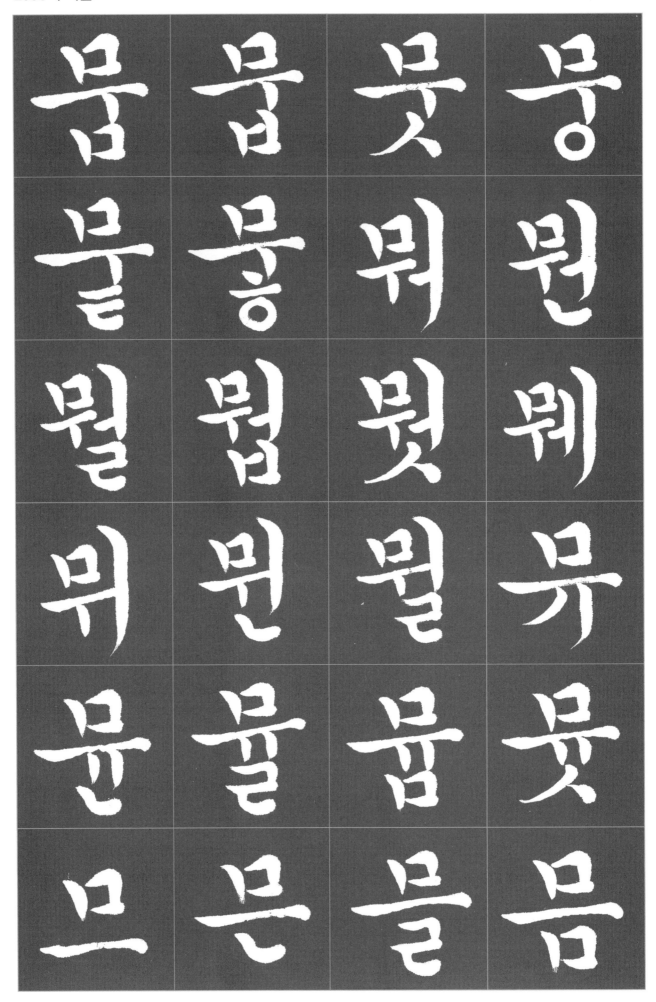

못 미 믹 민

믿 밀 릶 밈

밉 밋 밌 밍

및 밑 바 박

밖 밨 반 받

발 밝 밞 밤

밤 밥 밧 방
밭 배 백 밴
밸 뱀 뱁 뱃
뱄 뱅 밷 뱌
뱍 뱐 뱝 버
벅 번 벋 벌

범	범	범	벗
벙	벗	베	벡
벤	벨	벨	범
법	벳	벴	벵
벼	벽	변	별
법	볏	볐	병

볕 뼤 뼌 볼

복 뷁 본 봉

봄 봄 봤 봬

봐 봔 봤 뵌

뵀 뵈 뵉 뵤

뵐 뵘 뵙

분	북	부	뵨
붕	붉	블	분
붓	붑	법	뵴
뷜	뷔	뵬	블
뷕	붜	붸	벘
붂	벙	빌	뵌

붕	물	뷤	붓
뷩	브	북	븐
블	븜	붐	붓
비	빅	빈	빌
빔	빔	빕	빗
빙	빛	빛	빠

빡	빤	빨	빪
빰	빱	빳	빴
빵	빻	빼	빽
뺀	뺄	뺌	뺍
뺏	뺐	뺑	뺘
뺙	뺨	뻐	뻑

뻔 뻗 뻘 뻠

뻣 뻤 뻥 뻬

뼁 뼈 뼉 뼘

뼙 뼜 뼜 뼝

뽁 뽁 뽄 뽈

뽐 뽐 뽕 뾔

뾰	뽕	뿌	뽁
뿐	뿔	뿜	뿟
뿡	뿨	뿧	쁘
쁜	쁠	쁨	쁩
삐	삑	삔	삘
삠	삡	삣	삥

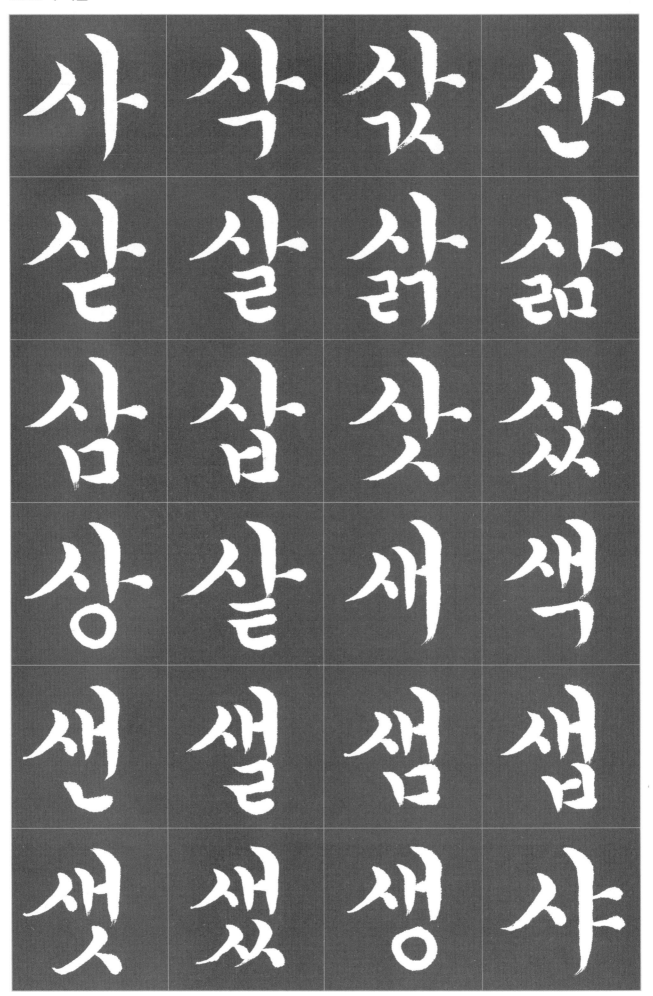

사	삭	샀	산
살	살	삵	삶
삼	삽	삿	샀
상	샅	새	색
샌	샐	샘	샙
샛	샜	생	샤

삭 샨 샬 삼

삽 샷 샹 새

샌 샬 샘 생

서 석 쎅 쎘

선 섣 설 섦

섩 섬 섭 섯

셍	소	솎	슈
손	솔	숌	솜
솝	솟	송	솔
쇄	쏙	쇤	쇌
쇵	쇄	쇈	쇌
쇔	쇗	쇘	쇠

쇤	쇨	쇰	쇱
쇳	쇼	쇽	숀
숄	솝	솜	숏
숑	수	숙	순
술	슐	숨	숩
숫	숭	숮	슬

슈	쉬	쉤	쉐
쉑	쉔	쉘	쉠
솅	쉬	쉭	쉰
쉴	쉼	쉽	쉿
쉥	슈	숙	슐
쉼	슛	슝	스

씸 씹 씼 쌍

쌓 쌔 쌕 쌘

쌜 쌤 쌥 쌨

쌩 쌰 써 썩

썬 썰 썸 썹

썹 썼 썽 쎄

쎈	쎌	쎈	쏘
쏙	쏜	쏟	쏠
쏢	쏨	쏩	쏭
쏴	쏵	쏸	쏸
쐐	쐤	쐬	쐰
쐴	쐼	쐼	쑈

쑤	쑥	쑨	쑬
쑴	쑵	쑹	쒀
쒔	쒜	쒸	쒼
쒕	쓰	쓱	쓴
쓸	쓺	쓿	씀
씁	씌	씐	씔

씸	씨	씩	씬
씰	씸	씹	씻
씽	아	악	안
앉	않	알	앍
앎	앓	암	압
앗	았	앙	앝

앞	애	액	앤
앨	앰	앱	앳
앴	앵	야	약
얀	알	얇	얌
얍	얏	양	얄
얇	얘	얜	얠

옙	어	억	언
엇	언	얼	얽
엚	엄	엄	없
엇	었	엉	엇
엌	엎	에	엑
엔	엘	엠	엡

엿 엥 여 역
역 연 열 렴
엶 염 엽 없
엿 였 영 열
엾 영 예 옌
옐 엠 옙 옛

온 옥 오 옜
옳 옭 올 올
옷 움 음 옳
왁 외 옷 옹
왐 윔 왈 완
왜 왕 왔 윗

왝	왠	왬	왯
왱	외	욐	왼
욀	욈	욉	욋
욍	오	옥	욘
욜	옴	옵	옷
옹	우	욱	운

울	욹	욺	움
웁	웃	웅	워
웍	원	월	웜
웝	웠	웡	웨
웩	웬	웰	웸
웹	웽	위	윅

웝	웜	월	원
육	유	윙	윗
이	윱	율	윤
잎	윳	웅	윳
응	을	은	윽
	읏	음	음

읏	읒	윽	은
욮	응	의	원
읽	임	읫	이
익	인	일	읽
�	읧	읨	임
잇	있	잉	잇

잎	자	작	잔
잖	잗	잘	잚
잠	잡	잣	쟜
장	잦	재	잭
잰	잴	잼	잽
잿	쟀	쟁	자

쟉	쟌	쟎	쟐
쟑	쟝	쟤	쟨
쟬	쟈	쟉	쟌
쟐	쟒	쟘	쟙
젓	쟁	젖	졔
젘	졘	졜	젬

젭	젯	젱	저
젼	젤	첩	첩
젰	정	제	조
족	존	졸	졺
좀	좁	좃	종
좆	좇	좋	좌

좍	좔	좜	좠
좽	좨	좼	좽
죄	죈	죌	죔
죕	죗	죙	죠
죡	죤	종	주
죽	준	줄	죽

줌	즘	즘	줏
쥬	쥣	쥔	쥘
쥐	쥑	쥔	쥬
쥠	쥡	쥣	즈
쥰	쥴	즙	즈
즉	즌	즐	즘

즘	즛	중	지
직	진	진	질
짋	짐	집	짓
징	짓	짇	짚
짜	짝	짠	짱
짤	짦	짬	짬

짯	짰	짱	째
짹	짼	쨀	쨈
쨈	쨋	쨌	쨍
쨔	쨘	쨩	쩌
쩍	쩐	쩔	쩜
쩜	쩟	쩡	쩠

쪠	쪵	쪄	쪘
쪼	쪽	쫀	쫄
쫌	쫍	쫏	쫑
쫓	쫘	쫙	쫠
쫬	쫴	쫬	쬐
쬔	쬘	쬠	쬠

쭁	쭈	쭉	쭌
쭐	쭙	쭛	쭝
쭤	쭸	쭹	쮀
쮸	쯔	쯤	쯧
쯩	찌	찍	찐
찔	찜	찝	찡

찢 찧 차 착
찬 참 찰 챔
첩 찾 찼 창
첫 채 책 챈
챌 챔 챕 챗
챘 챙 차 찬

참 찰 참 창
처 척 천 철
첨 첩 첫 쳤
청 체 첵 첸
첼 첩 쳅 쳈
쳉 쳐 쳔 쳤

쳬	쳰	쳥	초
촉	춘	촐	춤
춈	촛	총	최
촨	촬	쳥	최
최	쵤	쵬	춉
촷	칭	쵸	춈

캇	캉	캐	캑
캔	캘	캠	캡
캣	캤	캥	캬
캭	캬	커	컥
컨	컫	컬	컴
컵	컷	컸	컹

케	켁	켄	켈
켐	켑	켓	켕
켜	켠	켤	켬
켭	켯	켰	켱
켸	코	콕	콘
콜	콤	콤	콧

콩	쾨	콱	콴
콸	쾀	쾅	쾌
쾡	쾨	쿀	쿄
구	쿡	쿤	쿨
쿰	쿱	쿳	쿵
쿼	쿽	쿽	쿵

퀘 퀭 퀴 퀵

퀸 퀼 큄 큄

큇 큉 큐 균

귤 큠 크 측

큰 클 큼 큽

콩 키 킥 킨

킬	킴	킴	킷
킹	타	턱	탄
틸	탉	탐	탑
탯	탔	탕	태
택	탠	탤	탬
탭	탯	탰	탱

타 탕 터 턱

턴 텔 턺 텀

텀 텃 텄 텅

테 텍 텐 텔

템 템 텟 텡

텨 텬 텼 톄

톈	툐	톡	톤
톨	톰	톱	톳
통	툠	퇴	퇀
퇘	툇	툅	툣
툉	툐	투	툭
툰	툴	툼	툽

듯 둥 튁 뒀
뒈 튀 튁 튄
튈 튐 튐 튕
튜 튠 튈 튐
튱 트 특 튼
튼 들 틀림 틈

틤	틋	틔	틴
틸	팀	팁	티
틱	팀	팁	팀
팀	팃	팅	파
팍	팎	판	팔
팖	팜	팝	팟

팼	꽝	팥	패
팩	팬	팰	팸
팹	팻	팼	팽
파	팍	퍼	픽
펀	펄	펌	펌
펏	펐	펑	페

폄	펠	펜	퍽
폅	펭	펫	펩
폐	펼	펄	편
폭	폐	펑	폈
폼	포	펫	폅
폽	폴	폿	폰

퓐 퓜 픔 폿

퓨 퓬 풀 픈

풋 퓽 픠 픔

플 픔 픔 픔

피 픽 픤 픗

픰 픽 픗 팡

하 학 한 할

핥 함 합 핫

항 해 핵 핸

핼 햄 햅 햇

했 행 햐 향

허 혁 헌 헐

헐	험	험	헛
형	헤	헥	헨
헬	헴	헵	헷
헹	혀	혁	헝
혈	혐	협	혓
혔	형	혀	현

혹	호	헵	헬
홀	흙	홀	혼
활	홍	홋	흄
획	환	확	화
회	해	황	횟
	행	햇	핸

훼	훽	훤	휄
휑	휘	휙	휜
휠	휨	휩	휏
휭	후	훅	훈
휼	훔	훗	흉
흐	흑	흔	흥

흘 흘 흙 흠

흡 홋 흥 흘

희 흰 흴 힘

힘 힝 히 희

힌 힐 힘 힘

힛 힝

홍덕사지비

참고자료

편액문, 금석문, 고문자 등의
다양한 품격으로 표현되는
여러 제재와 형식을 참고할 수 있는
여지를 마련했습니다.

저희 무리 스스로 ᄲᅥ□□이 ᄆᆞᆫ이 다 샹이 과연

흐시되 각 노와 영이 오흐려 시 ᄒᆡᆼᄆᆞᆯᄲᅥ치 못ᄒᆞᆫ

과 흐부 샹셔 되모와 녜부 샹셔 영 민과 형예부 샹셔

와 엄ᄒᆡᆼᄋᆞᆯ 더어 다 쳥이ᄂᆞ니 만ᄐᆡ ᄉᆞ졍ᄉᆞ

의 수운곡 졀ᄋᆞ일ᅌᅱ뼈 다 쟝이ᄅᆞᆷ

을어드니 라 노라 ᄎᆞ졈ᄆᆞᆷ 강셩이 야 쪠

아속기 하ᇝ 쳐ᄅᆞᆯ수구이 군ᄉᆞᆯᄅᆞᆫ오라

지ᄡᅢᆰ거 쳥ᄆᆞᆫ의 잇더라 신인이 다 문난 의 쎵
ᅟᅵᅟ흠과 쪄 젼 의 보응ᄋᆞᆯ 아 누가 리 쳬ᄡᅮᆫ이려 엄
더라 일으 샹ᄲᅢ되 희ᄲᅢ과ᄼ구야 졈 의

사랑은 오래참고 사랑은 온유하며 투기하는 자가 되지 아니하며 사랑은 자랑하지 아니하며 교만하지 아니하며 무례히 행치 아니하며 자기의 유익을 구치 아니하며 성내지 아니하며 악한 것을 생각지 아니하며 불의를 기뻐하지 아니하며 진리와 함께 기뻐하고 모든 것을 참으며 모든 것을 믿으며 모든 것을 바라며 모든 것을 견디느니라

고린도전서 십삼장 사절부터 칠절을 적다 운곡 김동연

보라 팔달의 길을 열어 생명의 약물을 찾아내는 이곳을
삶을 구원받아 늘음 히어둠을 믿고 나가는 강건을
사랑으로 꽃다운 목숨으로 멋살피는 히되힌 손길을
반석 위에서만 세 삼업의 응불로 찬란히 저 등을 보아라

지형이 앙천하고 토질이 우덤함에 향토는 인물을 낳고 재학을 위인을 길러 경향을 떨쳐 발처는 떠들보로 크게 울려 신망길
고 명철불은 강호제현이 항시 우러르며 살기의 신예들이 매양그리 위하는 상아 힘이 되기까지 천거리 맑은 바람길 피마
다빛에 젖어 제잡은 역 환혀지니 나라의 중심이라 중원이 눈목처서 원때하게 바라보는 응장한 터자 터에 짐리 가 굿처
정의 눈회 날리고 고개척의 평을림에 드넓어진 누리에 눈웅르르는 목른함 청이에 세상을 바꿔서시 저를 이끌고 오네

이 땅에 구름길히고 빛이 쓸아지는 사랑의 폭포를 그려 서가슴하며 살아옴지난 나날들이 이께 하나로 조화로운 신동이
되었으니 나의 어웅을 슴심하고 수어을 걱정하라 곧게 앉은 혜산에얼 청한 한줄의 실이 긋고 맑은 강을을 역사의 욱음을 안아
영원으로 흐르는 아아 충북대의 지게 만녀을에 비하는 여기 거청일이 없으며 매너 일음으로 푸르하 하늘거욱 높이 떠오르리

갑오년 늙은 여름 24학교병원 전역 호흥기 질환센터 준공기념 지어 소곡 김동신 쓰다

가득한곳에취한사람은마치물이넘
칠듯말듯하는것과같아서한방
울더하는것도간철히꺼리고의음한
곳에취한사람은마치나웅가버러질
듯말듯하는것과같아서라시악간만
더누르는것도간철히꺼린다

수글년늦은가을에쓰다 을곡김동연

154

비가 갠 날
맑은 하늘이 못 속에 내려와서
여름 아침을 이루었으니
녹음의 종이가 되어
금붕어가 시를 쓴다

김광섭시 비갠여름아침을
무슐년이른여름에적다 운곡 김동연

용화정토를 향하여

일찌기 우리 조상들이 이 땅에 이루고자 오래오래 염원했던 세계
가 있나니 우주와 내가 하나이며 만물이 나와 한몸이어서 너와 나
둘이 아닌 거다 관 생명실상으로 열리는 세계가 그것인 바 어찌 미
륵회상의 용화정토 아닌가 그러나 금생으로 하여금 문별과 집
착을 놓아 오로지 나만의 이득을 찾아 끝없는 때립과 혼돈으로 바
지고 마는 사바세에 이르렀나니 이로부터 결연히 떨쳐나와 와 본
래면목의 자유 평등 평화가 넘쳐나니 와 내가 함께 살아나는 보리
살타의 복된 삶을 향하여 오늘에 이르렀음이여 오랜 역사의 오래
로부터 이천여년의 찬란한 문화를 꽃피운 불교 가운데 특히 신라
화랑도의 미륵신앙과 백제의 국가이상으로서의 용화사상이 있
어 이 땅의 일체중생에 대한 보살화운동이 계승되었슴이여 그리
하여 이 운동에는 미륵십선도를 수행케 함으로써 이 땅은 물론 시
방세계 전체를 용화정토로 열리는 바탕이 되도록 함이니 어찌 한
사람이나 한 고을이나 한 나라만으로 이것을 이루하겠는가 우주
와 온 세상 전체가 마침내 하나의 법인즉 이 법이 미치지 않는 데 없
는 미륵부처님의 회상에서 비로소 그 장엄한 광명 가득할지어다
여기 우뚝 선 법주사 도량의 미륵부처님과 더불어 세세생생 살고
지고 억만겁토록 살고지고

불기二五三四년 四월 十一일 법주사 주지 미룡원판 짓고 운곡 김동연 쓰다

미륵십선도의용화세계

이미륵세계용화정토가운데태어나는사람들은이제까지의중
생업장을훨훨벗어나는행실없이는안되거니와여기에미륵십
선도의수행이있슴이여그첫째는생명을죽이지아니함이요둘
째는도둑질하지아니힘이여셋째는삿된음행을하지않아이몸
의삼업을닦음과더불어넷째는거짓말과다섯째는꾸며대는말
과여섯째는한입으로두말을하지않고일곱째는험담하지아니
하여말의네가지구업을닦아야하나니또한거기에여덟째는탐
내지아니하고아홉째는화내지아니하며열째는잘못된소견을
버려뜻의삼업을끊임없이닦아나갈진대바로그자리가용
화수아래용화세계가열려一회九六억二회九四억三회九二억
의중생이불보살의경지에들어가는큰문이활짝열리나니이는
미륵보살의상생하생을굳게믿고섬김으로서십선도수행이원
만할때이웃의닦우는소리조차도그것이미륵부처님의설법으
로들리는때에다다를진저무릇세상이오탁악세로되고인류의
바르게살이갈곡곡이땅에떨어진바된지오래이나도리어여기
당래미륵의용화정토를여는커다린소원과기운이오로지오리
각자에게맡겨졌으니이땅의괴로움을한입에삼켜버리고지우리
십선도의수행으로나이가노니온세상이하나같이이법주사미륵
도량으로부터피어오르는용화의향기로가득함이나니

법주사 청동미륵불용화전 음각탁본

운주산성 백제의얼 상징탑

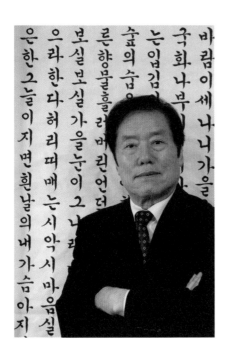

雲谷 金東淵 (운곡 김동연)

◎ 著者 經歷

- 淸州大 行政科 同 大學院 卒
- 國展入選 5回('75~)
- 大韓民國美術大展 入選('83)
- 大韓民國美術大展 特選 2回('84,'85)
- 國立現代美術館招待作家('87~)
- 大韓民國書藝大展招待作家 및 審査委員, 運營委員長 歷任
- 忠南,江原,慶南,仁川,慶北,大田,濟州,光州 市道展 等 審査委員 歷任
- 淸州直指世界文字書藝大展 運營委員長
- 忠北美術大展招待作家 및 運營委員 歷任
- 忠北大, 淸州大, 空軍士官學校, 淸州敎大, 西原大, 大田大,
 牧園大, 韓南大 等 書藝講師
- 社)國際書法藝術聯合韓國本部湖西支會長 歷任
- 社)忠北藝總副會長 歷任
- 社)淸州藝總支會長(5,6,7代) 歷任
- 財)雲甫文化財團 理事長 歷任

<受賞經歷>

　忠淸北道 道民大賞, 淸州市 文化賞, 忠北藝術賞, 原谷書藝賞,
　韓國藝總藝術文化賞, 忠北美術大展招待作家賞,
　淸州文化지킴이賞 受賞

<金石文 및 題額>

　淸州市民憲章, 禮山郡民憲章, 槐山郡民憲章, 地方自治憲章碑,
　西原鄕約碑, 太白山碑, 興德寺址碑, 千年大鐘記念碑, 童蒙先習碑,
　沙伐國王事蹟碑, 申采浩先生銅像碑, 輔和亭再建碑, 萬歲遺蹟碑,
　莊烈祠事蹟碑, 蓮華寺史蹟碑, 咸陽朴公墩和先生遺墟碑,
　基督敎傳來記念碑, 梅月堂金時習詩碑, 閔炳山文學碑, 辛東門詩碑,
　具錫逢詩碑, 全義由來碑, 無心川由來碑, 法住寺龍華淨土記,
　藝術의殿堂(淸州), 千年閣, 凝淸閣, 東學亭, 牛岩亭, 寒碧樓, 正鵠樓,
　大統領記念館, 雲甫美術館, 默祭館, 孝烈門, 忠義門, 上龍亭, 輔和亭,
　忠翼祠, 駐王祠, 崇節祠, 制勝堂,
　淸州地方法院, 淸州地方檢察廳, 忠北地方警察廳, 永同郡廳,
　淸州敎育大學敎, 西原大學校, 忠北藝術高等學校, 興德高等學校,
　忠淸北道議會, 忠北文化館, 忠北藝總, 淸州藝總, 世宗特別自治市,
　淸州古印刷博物館 等

- 社)海東硏書會創立會長, (現)名譽會長
- 社)世界文字書藝協會理事長(現)

<著書>

- 겨레글 2350자 『궁체정자』 (2019. 株 梨花文化出版社 刊)
- 겨레글 2350자 『궁체흘림』 (2019. 株 梨花文化出版社 刊)
- 겨레글 2350자 『고　　체』 (2019. 株 梨花文化出版社 刊)
- 겨레글 2350자 『서 간 체』 (2019. 株 梨花文化出版社 刊)

겨레글 2350자

궁체정자

초판발행일 ㅣ 2019년 5월 5일

저 자 ㅣ 김 동 연
 충청북도 청주시 상당구 탑동로 78
 101동 1202호 (탑동, 현대APT)
 Tel. 043-265-0606~7
 Fax. 043-272-0776
 H.P. 010-5491-0776
 E-mail : dong0776@hanmail.net

발행처 ㅣ 🌿 ㈜이화문화출판사
발행인 ㅣ 이 홍 연 · 이 선 화
 등록 ㅣ 제300-2004-67호
 주소 ㅣ 서울시 종로구 인사동길12 대일빌딩 310호
 전화 ㅣ (02)732-7091~3 (구입문의)
 FAX ㅣ (02)725-5153
 홈페이지 ㅣ www.makebook.net

ISBN 979-11-5547-384-9 04640

값 20,000원